钦定三希堂法帖（十）

苏轼《致若虚总管尺牍》《北游帖》《获见帖》《用前韵答西掖诸公见和》《新岁展庆帖》《人来得书帖》
《颖沙弥帖》《遗过子帖》《次韵秦太虚诗帖》《东武帖》《廷平郭君帖》《久留帖》《屏事帖》
《渔父词帖》《武昌西山帖》《一夜帖》

陆有珠　主编

广西美术出版社

前　言

　　《三希堂法帖》，全称为《御刻三希堂石渠宝笈法帖》，又称为《钦定三希堂法帖》，正集 32 册 236 篇，是清乾隆十二年（1747 年）由宫廷编刻的一部大型丛帖。

　　乾隆十二年梁诗正等奉敕编次内府所藏魏晋南北朝至明代共 135 位书法家（含无名氏）的墨迹进行勾摹镌刻，选材极精，共收 340 余件楷、行、草书作品，另有题跋 200 多件、印章 1600 多方，共 9 万多字。其所收作品均按历史顺序编排，几乎囊括了当时清廷所能收集到的所有历代名家的法书墨迹精品。因帖中收有被乾隆帝视为稀世墨宝的三件东晋书迹，即王羲之的《快雪时晴帖》、王珣的《伯远帖》和王献之的《中秋帖》，而珍藏这三件稀世珍宝的地方又被称为三希堂，故法帖取名《三希堂法帖》。法帖完成之后，仅精拓数十本赐与宠臣。

　　乾隆二十年（1755 年），蒋溥、汪由敦、嵇璜等奉敕编次《御题三希堂续刻法帖》，又名《墨轩堂法帖》，续集 4 册。正、续集合起来共有 36 册。乾隆帝于正集和续集都作了序言。至此，《三希堂法帖》始成完璧。至清代末年，其传始广。法帖原刻石嵌于北京北海公园阅古楼墙间。《三希堂法帖》规模之大，收罗之广，镌刻拓工之精，以往官私刻帖鲜与伦比。其书法艺术价值极高，代表着我国书法艺术的最高境界，是中国古典书法艺术殿堂中的一笔巨大财富。

　　此次我们隆重推出法帖 36 册完整版，选用文盛书局清末民初的精美拓本并参考其他优质版本，用高科技手段放大仿真影印，并注以释文，方便阅读与欣赏。整套《三希堂法帖》典雅厚重，展现了古代书法碑帖的神韵，再现了皇家御造气度，为书法爱好者提供了研究、鉴赏、临摹的极佳范本，更具有典藏的意义和价值。

御刻三希堂石渠寶笈法帖第十册

宋蘇軾書

軾奉寄

御刻三希堂石渠宝笈

法帖第十册

宋苏轼书

苏轼《致若虚总管尺牍》

轼奉寄

若虚总管贤弟比因苏
兵回附书必澈矣秋气
渐凉伏想
动履之胜贵聚均

4

5

有意思光远每见
宾客盈坐不曾得
发一语也相望三数
舍莫能

瞻晤临风浩然益
冀眠食增爱不
宣轼书奉
若虚总管贤弟

轼启辱

书承

法体安隐甚尉

想念北游五年尘垢所

蒙

已化为俗吏矣不知
林下高人犹复不忘耶
未由会见万万
自重不宣　轼顿首
坐主久上人　五月廿
二日

軾啟近者經由獲

見為幸過辱

遣人賜

書得聞
起居佳勝感慰兼
極丞命出於
餘芘重承
流喻益深愧慰畏再

释文

书得闻
起居佳胜感慰兼
极丞命出于
余芘重承
流喻益深愧慰畏再

舍未缘万～

以时自重人还冗中不宣

轼再拜

长官董侯阁下

六月廿八

会未缘万万
以时自重人还冗中不
宣
轼再拜
长官董侯阁下
六月廿八日

钱穆父借韵见赠复以元

韵答之

双狨踞础龙缠栋金

释 文

苏轼《用前韵答西掖诸
公见和》
钱穆父借韵见赠复以
元
韵答之
双狨踞础龙缠栋金

井辘轳鸣晓瓮小殿
垂帘碧玉钩大宛立仗
朱丝鞚
风驭宾天云雨隔孤臣
忍

释 文

井辘轳鸣晓瓮小殿
垂帘碧玉钩大宛立仗
朱丝鞚
风驭宾天云雨隔孤臣
忍

泪肝肠痛羡君意气
风生座落笔纵横槃走
承闲门上尊日日泻黄
封赐
茗时时开小凤闭门怜

释　文

泪肝肠痛羡君意气
风生座落笔纵横槃走
承闲门上尊日日泻黄
封赐
茗时时开小凤闭门怜

我老太玄给札看君
赋云梦金奏不知江海
眩木桃屡费琼瑶重
岂惟蹇步困追攀已

释文

我老太玄给札看君
赋云梦金奏不知江海
眩木桃屡费琼瑶重
岂惟蹇步困追攀已

觉侍史疲奔送春还
宫柳要支活雨入
御沟鳞甲动借君
妙语写春容自顾风琴

释 文

觉侍史疲奔送春还
宫柳要支活雨入
御沟鳞甲动借君
妙语写春容自顾风琴

不成弄

元祐元年二月廿三

醉書

劉健婀娜綿中裹鐵

不成弄
元祐元年二月廿三日
醉书

乾隆帝跋

刚健婀娜绵中裹铁

用筆之妙如出鐫刻富家
大族非貧窶所致徒羞
縮耳
舒城李鼒觀　元祐二
年十二月晦

釋　文

李鼒跋
用笔之妙如出镌刻富
家
大族非贫窭所致徒羞
缩耳
舒城李鼒观　元祐二
年十二月晦

右軍蘭亭醉時書也東坡
答錢穆父詩其後亦題曰醉
書較之常所見帖大相逺矣
豈醉者神全故揮灑縱横
不用意於布置而得天成之
妙歟不然則蘭亭之傳何

释文

万金跋
右军兰亭醉时书也东
坡
答钱穆父诗其后亦题
曰醉
书较之常所见帖大相
远矣
岂醉者神全故挥洒纵
横
不用意于布置而得天
成之
妙欤不然则兰亭之传
何

其獨盛也如此至正二十年藏在庚子五月望日吴郡萬金題

此卷兵部武選郎中新昌俞振恭先生之所藏也

前辈尝评东坡书云
温润丰腴如纯绵裹
铁观此信然学之者
宁失其绵要得其铁
乃可耳

释文

前辈尝评东坡书云
温润丰腴如纯绵裹
铁观此信然学之者
宁失其绵要得其铁
乃可耳

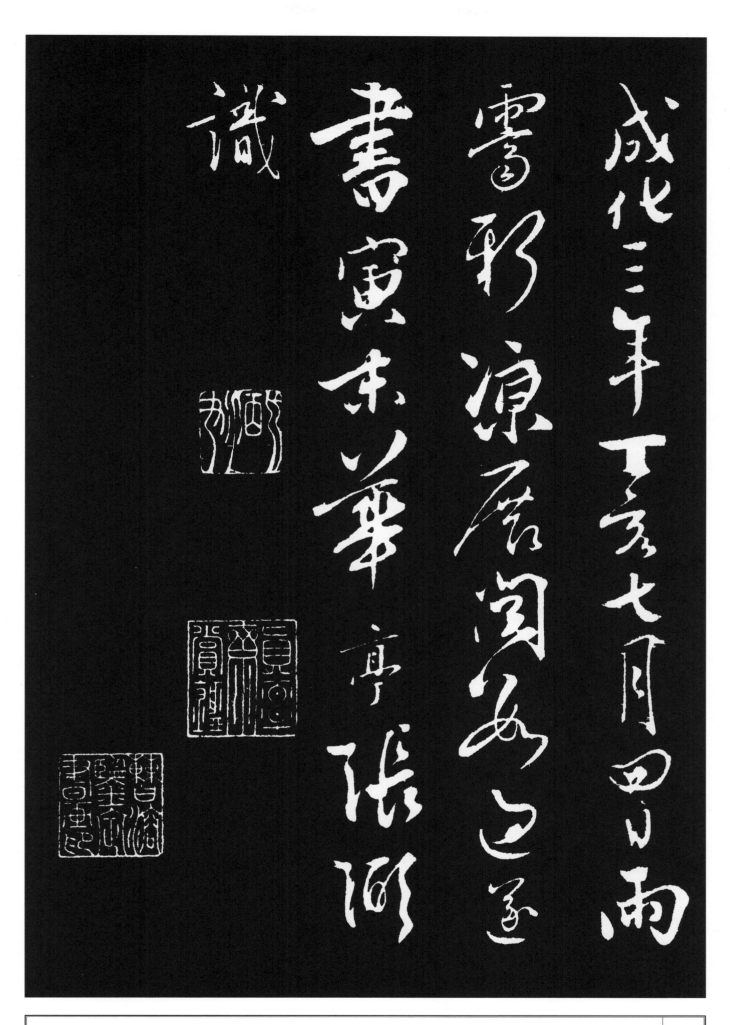

苏轼《新岁展庆帖》

轼启新岁未获
展庆祝颂无穷稍晴
起居何如数日起造必
有涯
何日果可入城昨日得
公择
书过上元乃行计月末
间到此
公亦以此时来如何
何窈计上元起

造尚未毕工轼亦自不
出无缘奉
陪夜游也沙枋画笼旦
夕附陈
隆船去次今先附扶劣
膏去此
中有一铸铜匠欲借
所收建州木茶臼子并
椎试令依朴
造看兼适有闽中人便
或令看

过因往彼买一副也乞
暂付去人专
爱护便纳上余寒更乞
保重冗
中恕不谨轼再拜
季常先生丈阁下　正
月二日
子由亦曾言方子明者
他亦不甚怪也得非
柳中舍已到家言之乎
未及奉慰疏且告

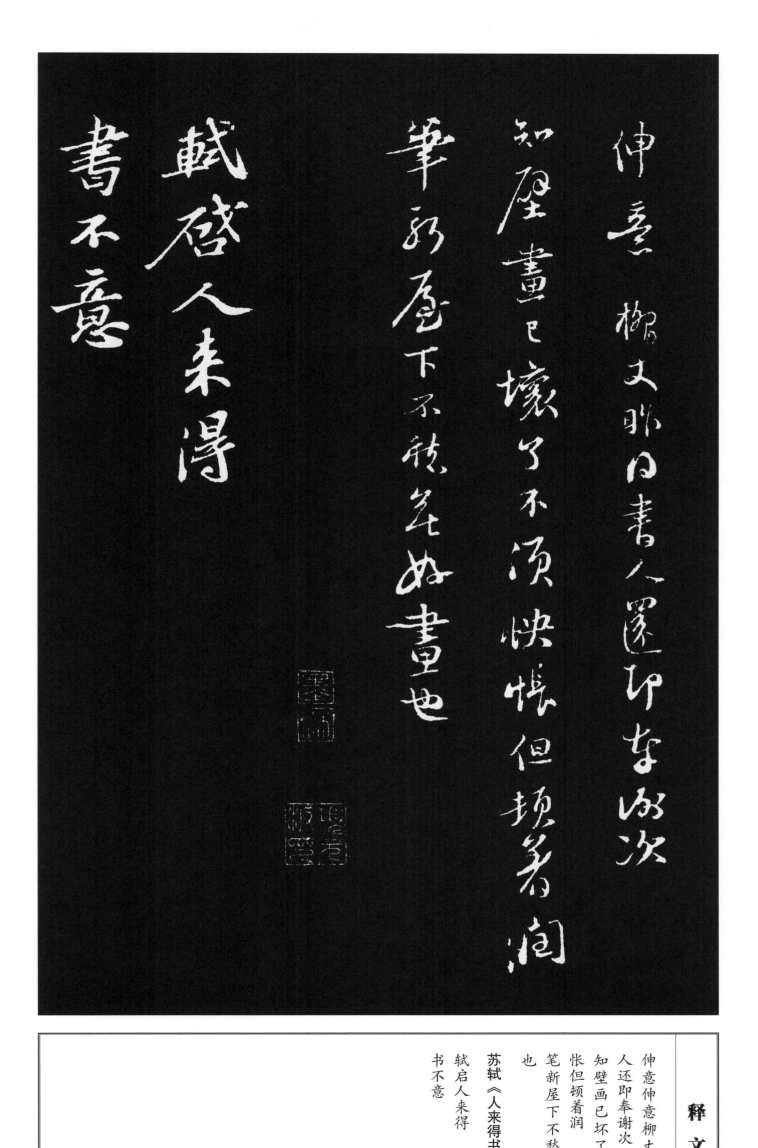

伸意伸意柳丈昨得书
人还即奉谢次
知壁画已坏了不须快
怅但顿着润
笔新屋下不愁无好画
也
苏轼《人来得书帖》
轼启人来得
书不意

27

伯誠遽至於此哀愕不
已
宏才令德百未一報而止於
是
耶季常篤於兄弟而於
伯誠尤相知照想聞之
無復
生意若不上念
門戶付囑之重下思三子皆

释 文

伯诚遽至于此哀愕不
已
宏才令德百未一报而
止于是
耶季常笃于兄弟而于
伯诚尤相知照想闻之
无复
生意若不上念
门户付嘱之重下思三
子皆

未成立任情所至不自知返则朋
友之爱盖未可量伏惟深踂死
生聚散之常理悟忧衰之
无益释然自勉以就
远业轼蒙
交照之厚故吐不讳之
言必深

释 文

未成立任情所至不自
知返则朋
友之忧盖未可量伏惟
深照死
生聚散之常理悟忧衰
之
无益释然自勉以就
远业轼蒙
交照之厚故吐不讳之
言必深

察也本欲便往面慰又
恐悲哀
中反更挠乱进退不皇
惟万万
宽怀毋忽都言也不
一一轼
再拜
知廿九日举挂不能一
哭其

灵愧负千万千万酒一
担告为一
醑之苦痛苦痛

英风逸韵青出平原

东坡真迹余所见无虑
数十卷
皆宋人双钩廓填坡书
本浓
既经填墨益不免墨猪
之论唯

31

颖沙弥书迹巉然笋可畏

此二帖则杜老所谓须史九重真龙

出一洗万古凡马空也

董其昌题

释文

此二帖则杜老所谓须
史九重真龙
出一洗万古凡马空也
董其昌题
苏轼《颖沙弥帖》
颖沙弥书迹巉笋可畏

他日真妙總門下龍象也

老夫不復止以詩句字畫

期之矣

老師年紀不小尚留情

句畫間為兒戲事耶

释 文

他日真妙总门下龙象
也
老夫不复止以诗句字
画
期之矣
老师年纪不小尚留情
句画间为儿戏事耶

33

然此回
示诗超然真游戏三昧
也居闲不免时时弄笔
索书字要楷法辄能
见
数篇终不甚楷也只一
读

然此回
示诗超然真游戏三昧
也居闲不免时时弄笔
见
索书字要楷法辄能
数篇终不甚楷也只一
读

了付
颖师收勿示余人也
雪浪斋诗尤奇玮感
激转海相访一段
奇事但闻海舶遇风

释文

了付
颖师收勿示余人也
雪浪斋诗尤奇玮感
激感激转海相访一段
奇事但闻海舶遇风

如在高山上隆墜深谷中
非愚無知与至人皆不
可處胥靡遺生恐吾
辈不可學若是至人無
一事冒此嶮做什麼千

如在高山上坠深谷中
非愚无知与至人皆不
可处胥靡遗生恐吾
辈不可学若是至人无
一事冒此嶮做什么千

万勿萌此意
颖师喜于得预乘
桴之游耳所谓无所
取材者其言不不可听
切切相知之深不可不

释文

万勿萌此意
颖师喜于得预乘
桴之游耳所谓无所
取材者其言不可听
切切相知之深不可不

畫者其實耳自揣
餘生不須相見
公但記此言非妄語也
軾再拜

東坡先生此卷乃海
外書不復作徐季海
圓秀態將以顏清臣
之勁王僧虔之淡收因
結果山谷所謂挾以文

董其昌跋
东坡先生此卷乃海
外书不复作徐季海
圆秀态将以颜清臣
之劲王僧虔之淡收因
结果山谷所谓挟以
文

39

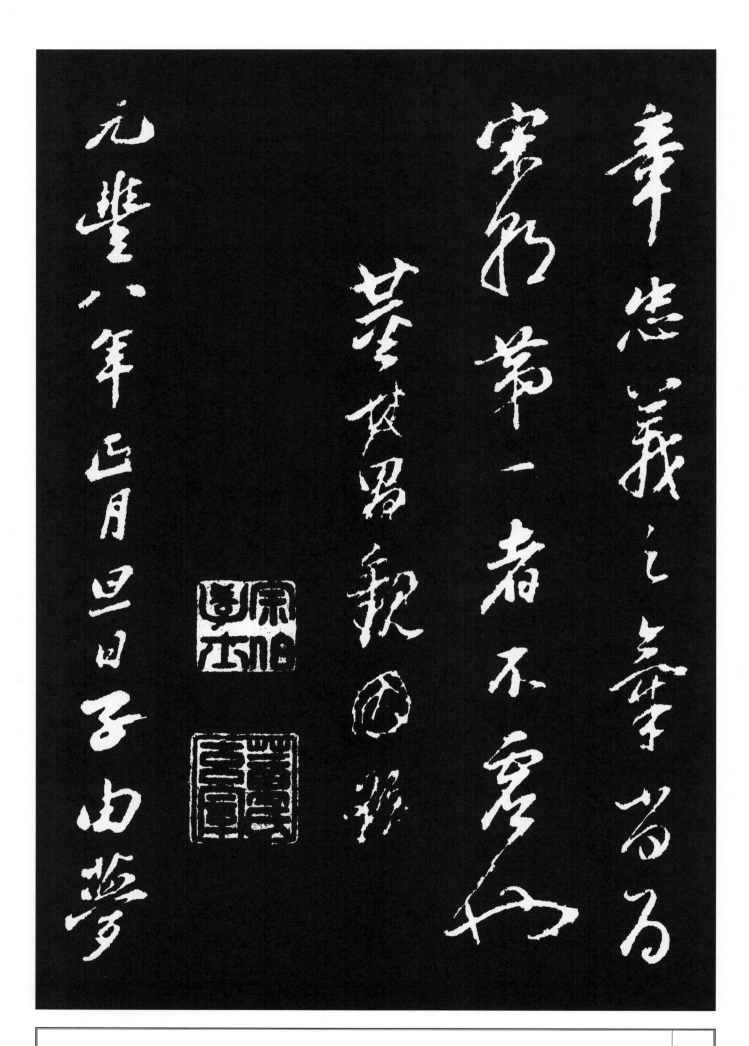

释 文

章忠义之气当为
宋朝第一者不虚也
董其昌观因题

苏轼《遗过子帖》
元丰八年正月旦日子
由梦

李士宁草草为具梦中赠

一绝句云先生惠然肯

见客

旋买鸡豚旋烹炙人间

饮

酒未须嫌归去蓬莱

却无吃明年闰二月六

日为

予道之书以遗过子
坡翁

君不见诗人借车无可载留

得一钱何足赖晚年更似杜

陵翁右臂虽存耳先赎人将

释文

予道之书以遗过子
坡翁

苏轼《次韵秦太虚诗帖》

君不见诗人借车无可
载留
得一钱何足赖晚年更
似杜
陵翁右臂虽存耳先赎
人将

蟻動作牛鬬我覺風雷真一噫開塵掃盡根性空不須更枕清派派大朴初散失混沌六鑿相攘更勝壞眼花亂隊酒生風口業不停詩有債君知五蘊

蚁动作牛斗我觉风雷
真一
噫闻尘扫尽根性空不
须更枕
清流派大朴初散失混
沌六凿
相攘更胜坏眼花乱坠
酒生
风口业不停诗有债君
知五蕴

皆是贼人生一病今先差但恐此心终未了不见不闻还是碍今君疑我特佯聋故作嘲诗穷险怪须防额痒出三耳莫放笔端风雨快

次韻秦太虛見戲耳聾

東武小邦不煩

牛刀實無以

上助萬一者非不盡也雖隔

數政猶望掩惡耳真州

次韵秦太虚见戏耳聋

苏轼《东武帖》

东武小邦不烦

牛刀实无可以

上助万一者非不尽也

虽隔

数政犹望掩恶耳真州

45

释文

房缙已令子由面白悚
息悚息
轼又上
赵孟頫跋
南阳仇远家藏　孟頫
黄石翁邓文原跋
坡公虽草草数字能使

人敬愛非它書比也
廬山黃石翁觀
巴西鄧文原拜觀
軾啟辱

教真審

孝履支持承来書

遂行適請数客未得走

別来晨如不甚

早発當詣見次梅君書写未及

以久差人去也

释 文

教具审
孝履支持承来日
遂行适请数客未得走
别来晨如不甚
早发当诣见次梅君书
写未及
非久差人去也

李六丈近遣人赍书去

题两壶以饮

徒者而已不宣

至孝廷平郭君　三日　轼再

拜

李六丈近遣人赍书去
且为致
恩酒两壶以饮
从者而已不宣
拜
至孝廷平郭君　三日　轼再

苏轼《久留帖》

轼再启久留叨恩频蒙
馈饷深为不皇又辱

罷召不克赴併積懃汗惟

深察　軾再拜

宣獻丈文討已

屏事齋居未敢上狀至

常乃附區區　軾惶恐

渔父饮谁家去鱼蟹一

时分付酒无多少醉为

期彼此不论钱数

右渔父破子一

释 文

苏轼《渔父词帖》

渔父饮谁家去鱼蟹一
时分付酒无多少醉为
期彼此不论钱数
右渔父破子一

渔父醉蓑衣舞醉里
却寻归路孤舟短棹任
斜横醒后不知何处
右渔父破子二

春江渌涨蒲萄

醅武昌官柳知

軾

释文

軾

苏轼《武昌西山帖》

春江渌涨蒲萄

醅武昌官柳知

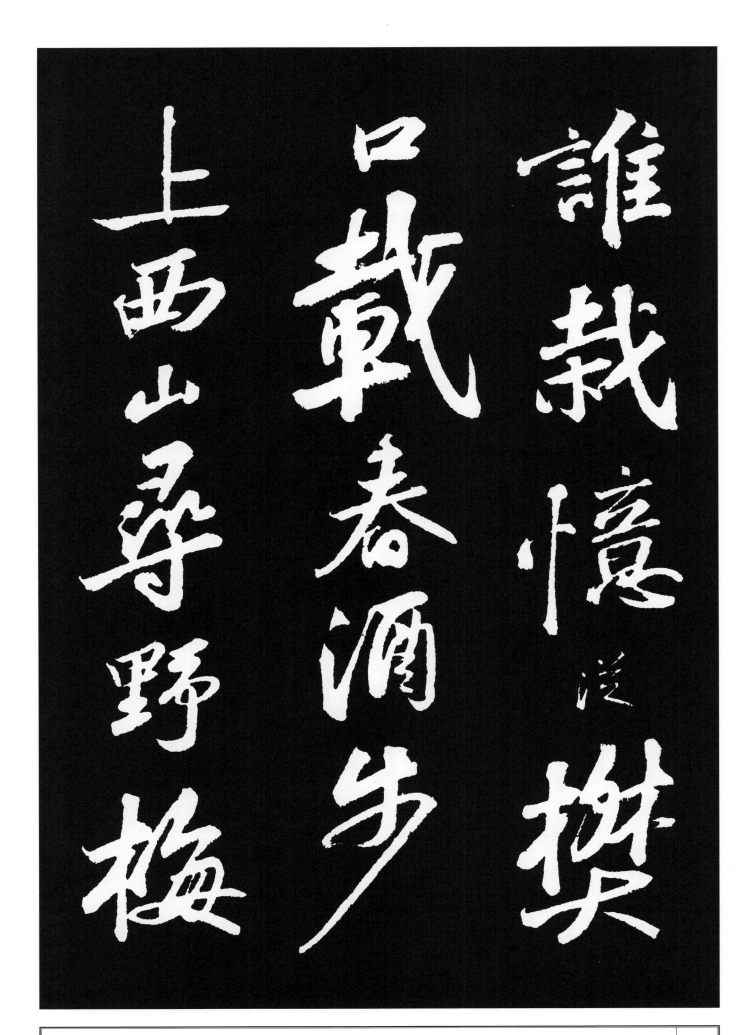

谁栽忆从樊
口载春酒步
上西山寻野梅

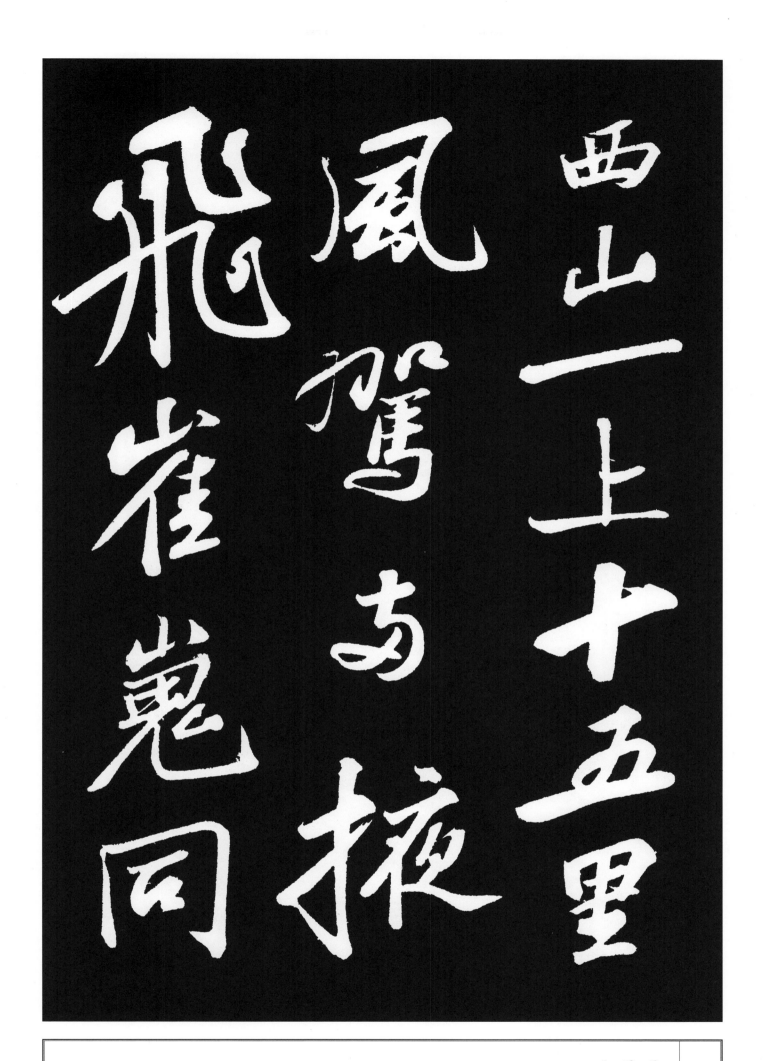

西山一上十五里
凤驾两披
飞崔嵬同

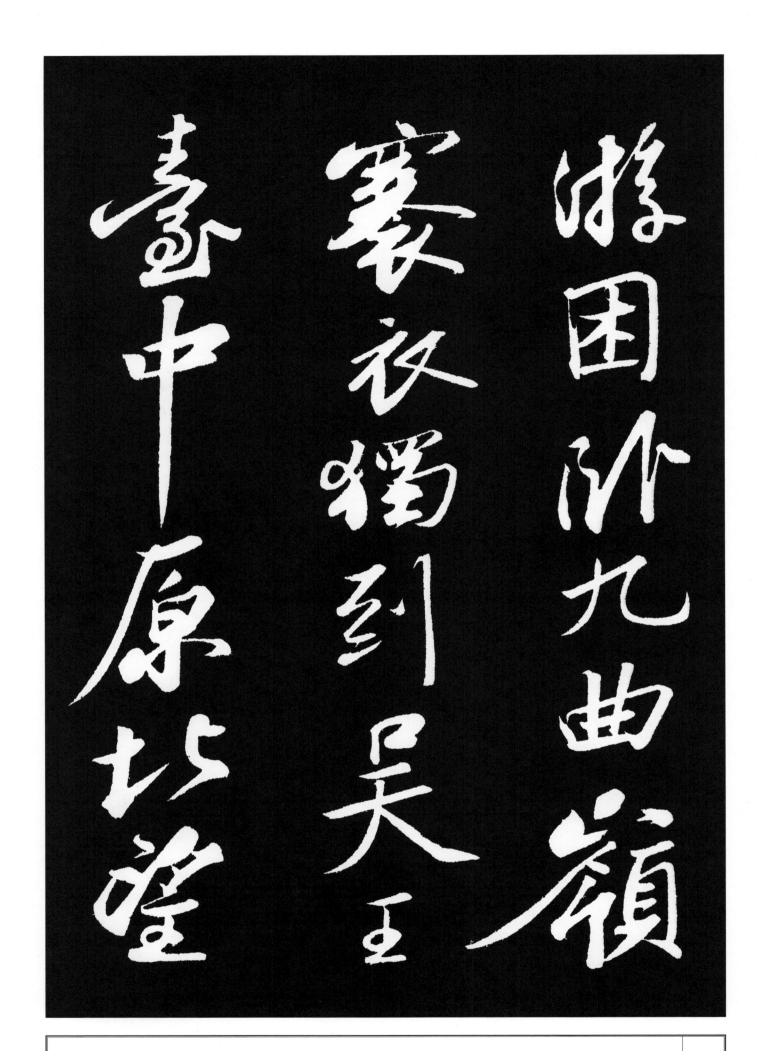

游困卧九曲岭
裹衣独到吴王
台中原北望

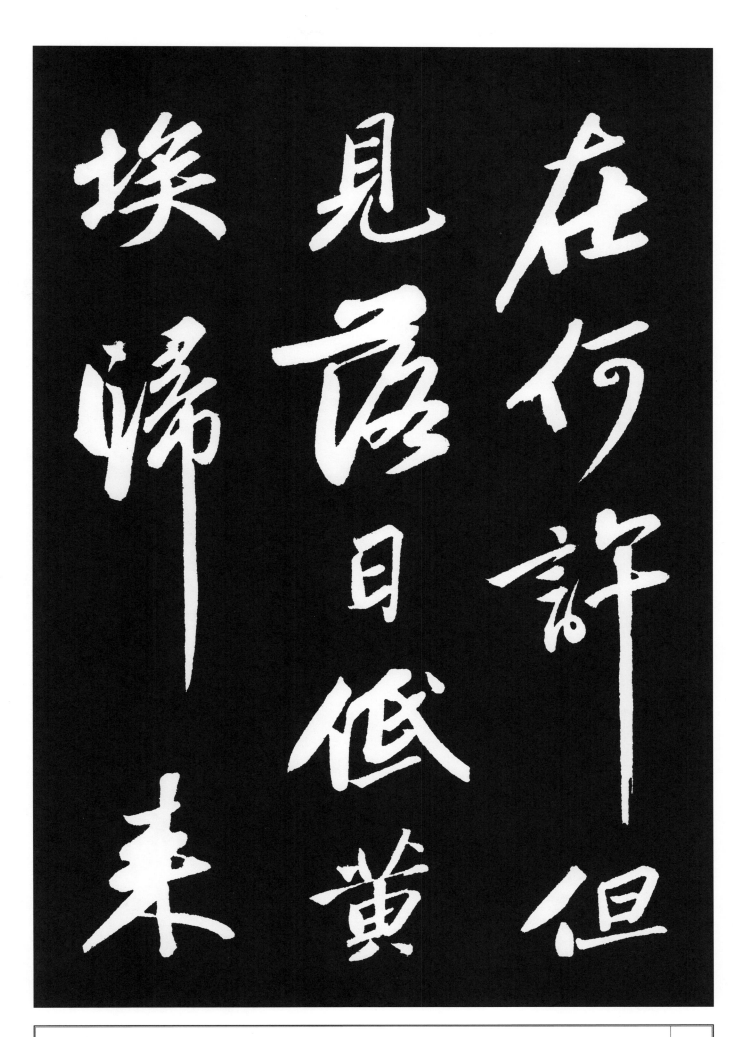

在何许但
见落日低黄
埃归来

57

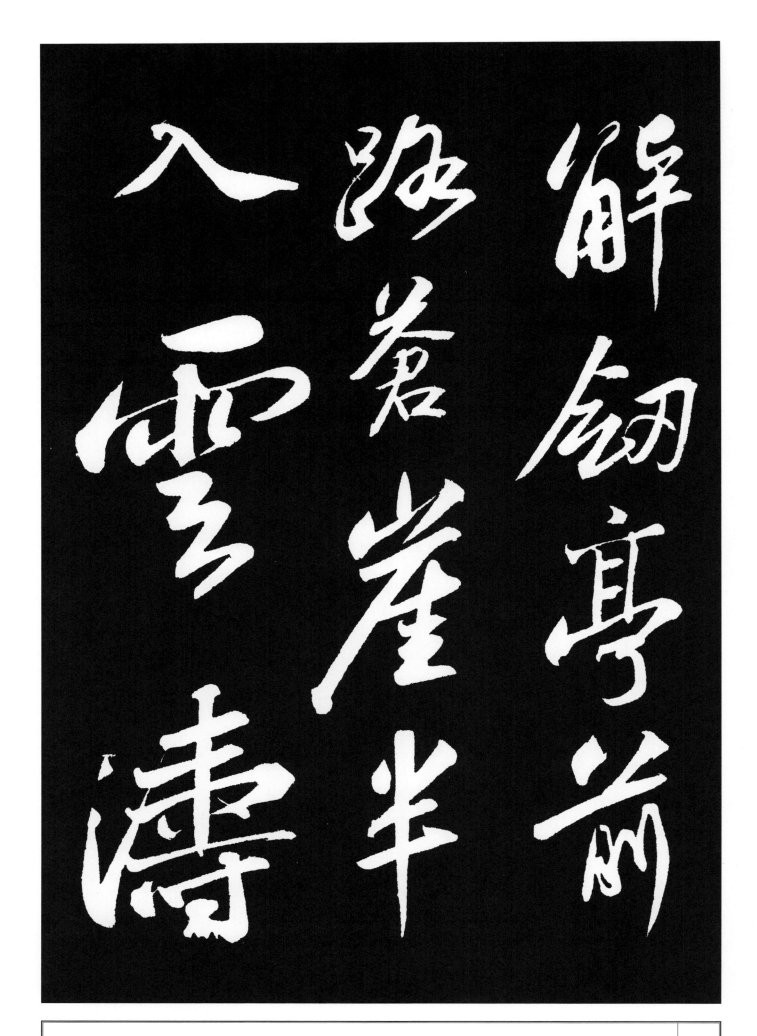

堆浪翁醉

霞今尚在石臼

抔飲無樽

堆浪翁醉
处今尚在石臼
抔饮无樽

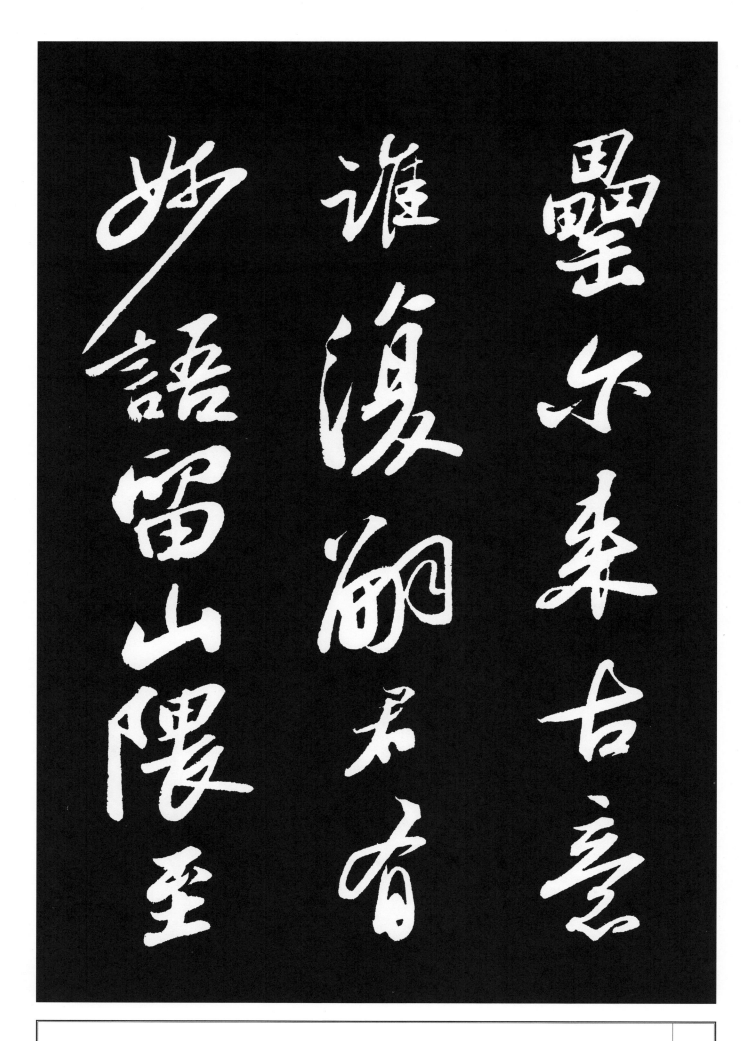

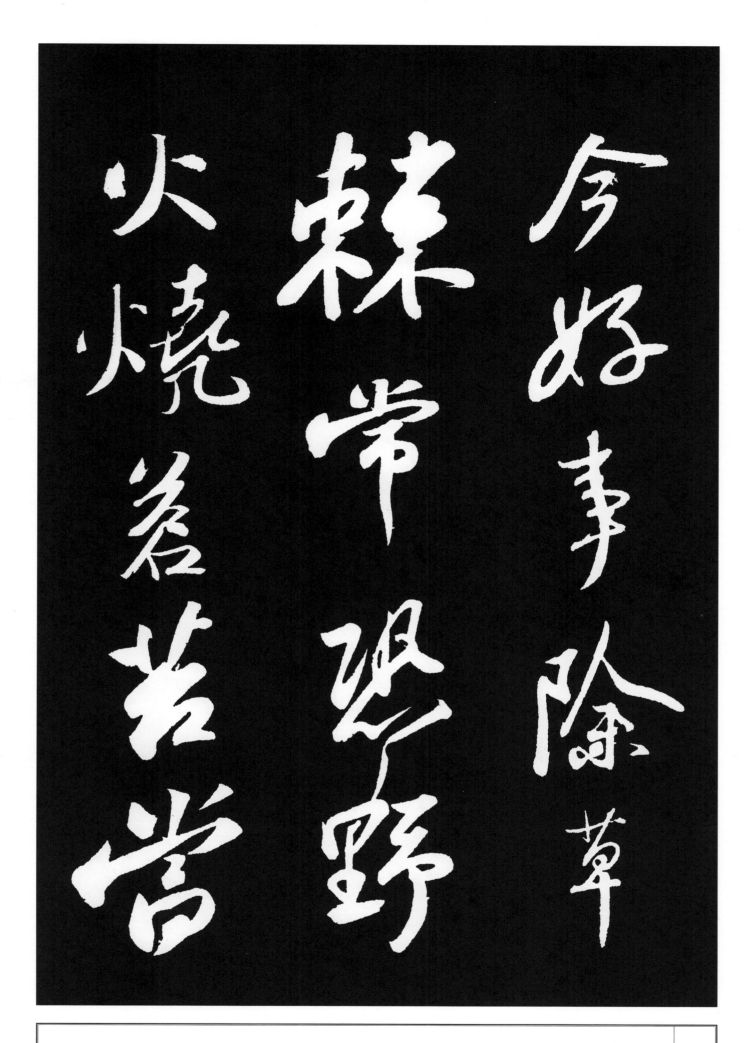

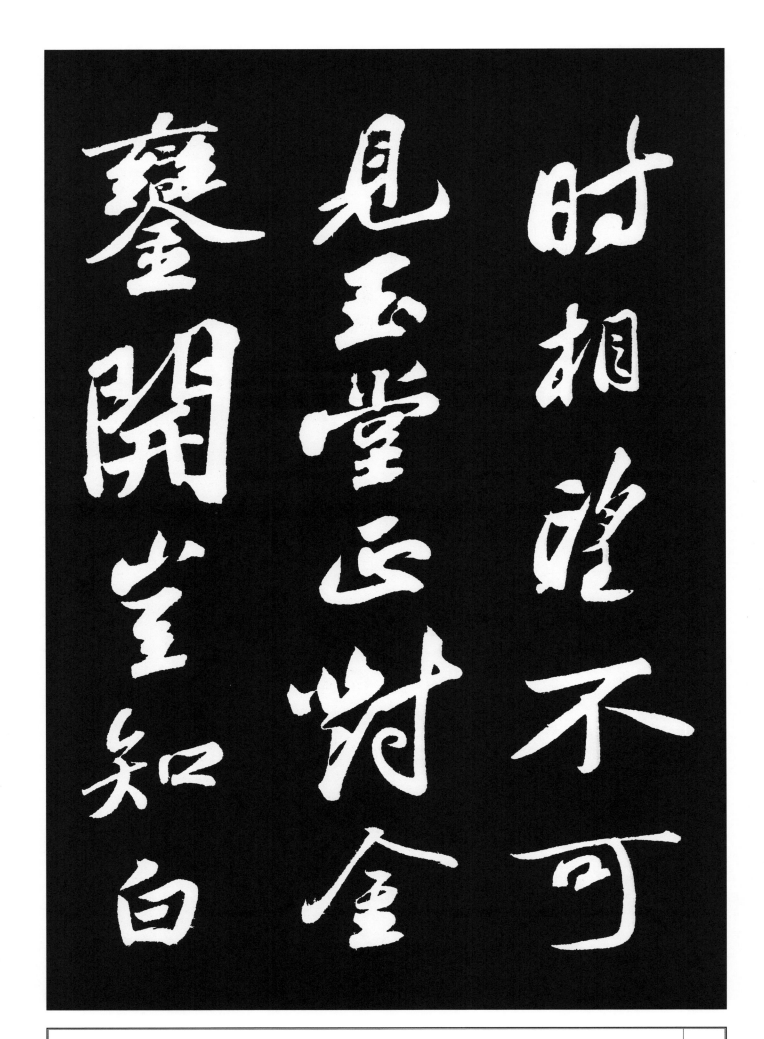

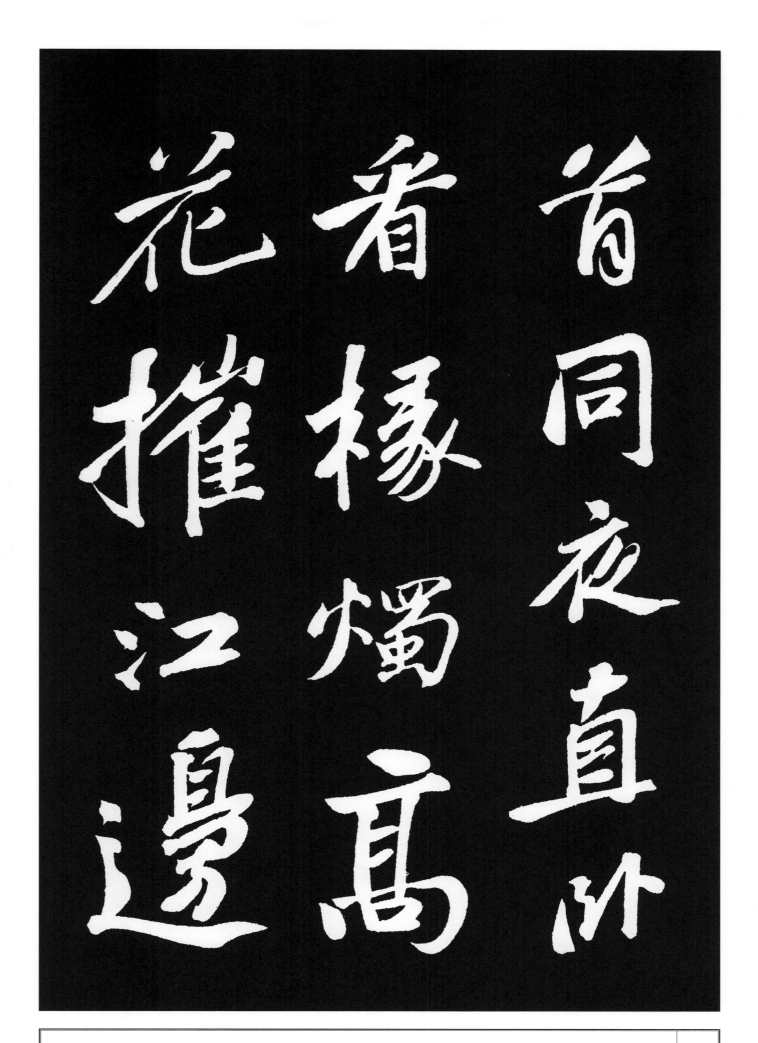

释文

首同夜直卧
看椽烛高
花摧江边

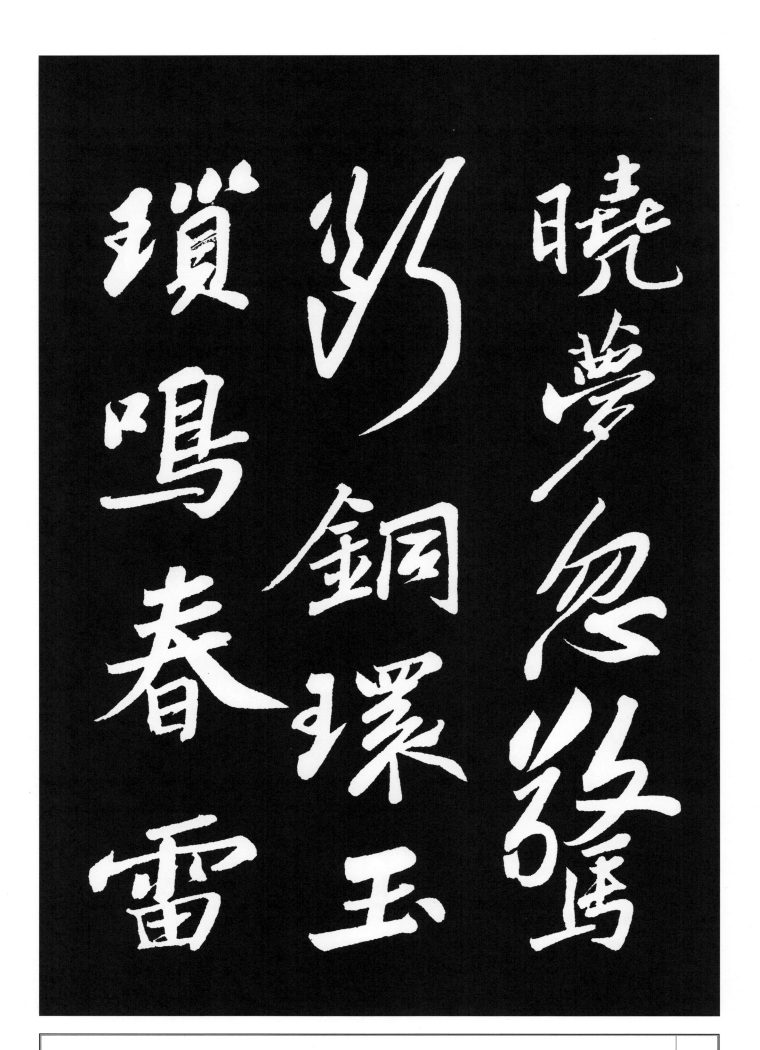

晓梦忽惊
断铜环玉
锁鸣春雷

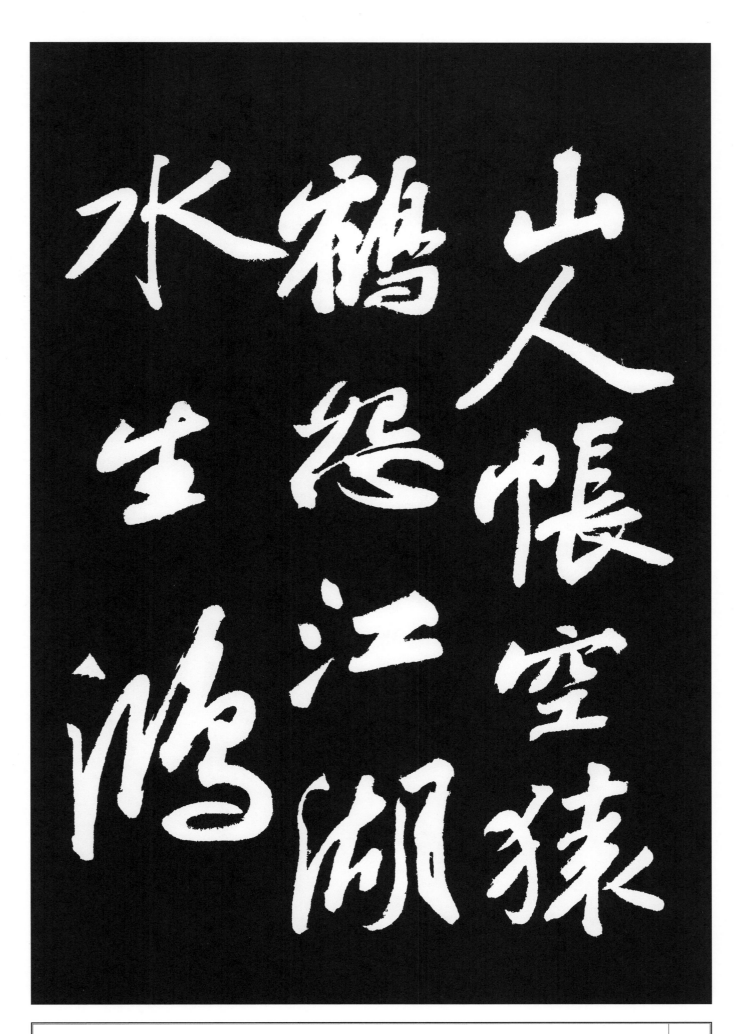

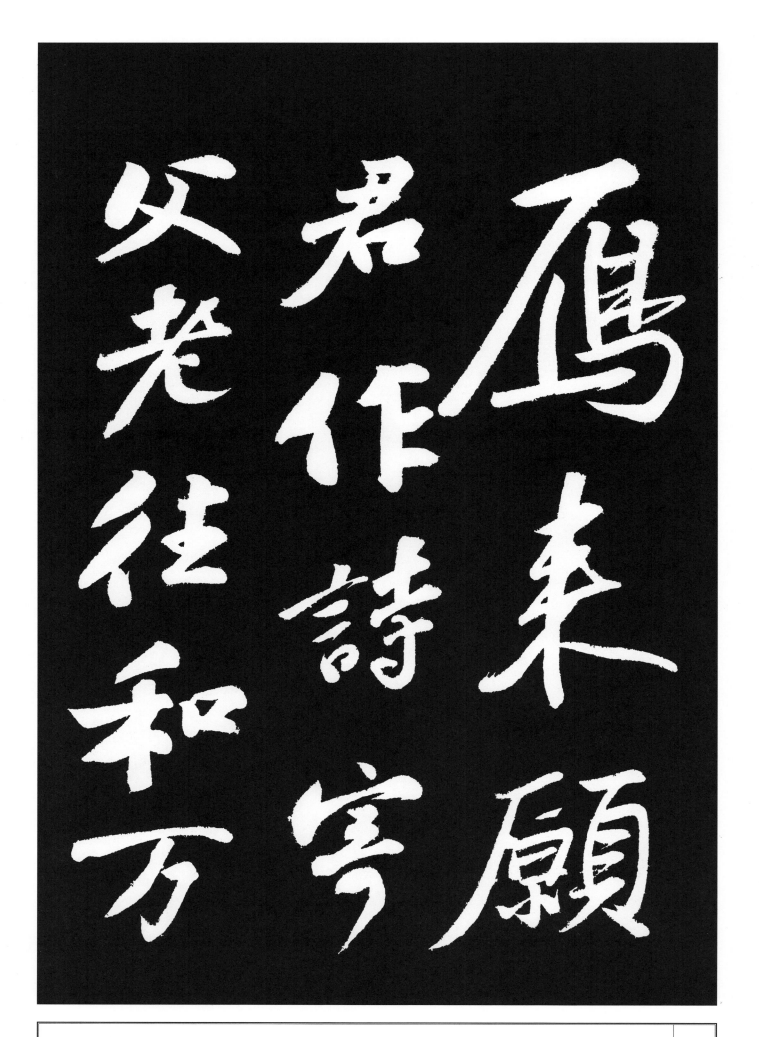

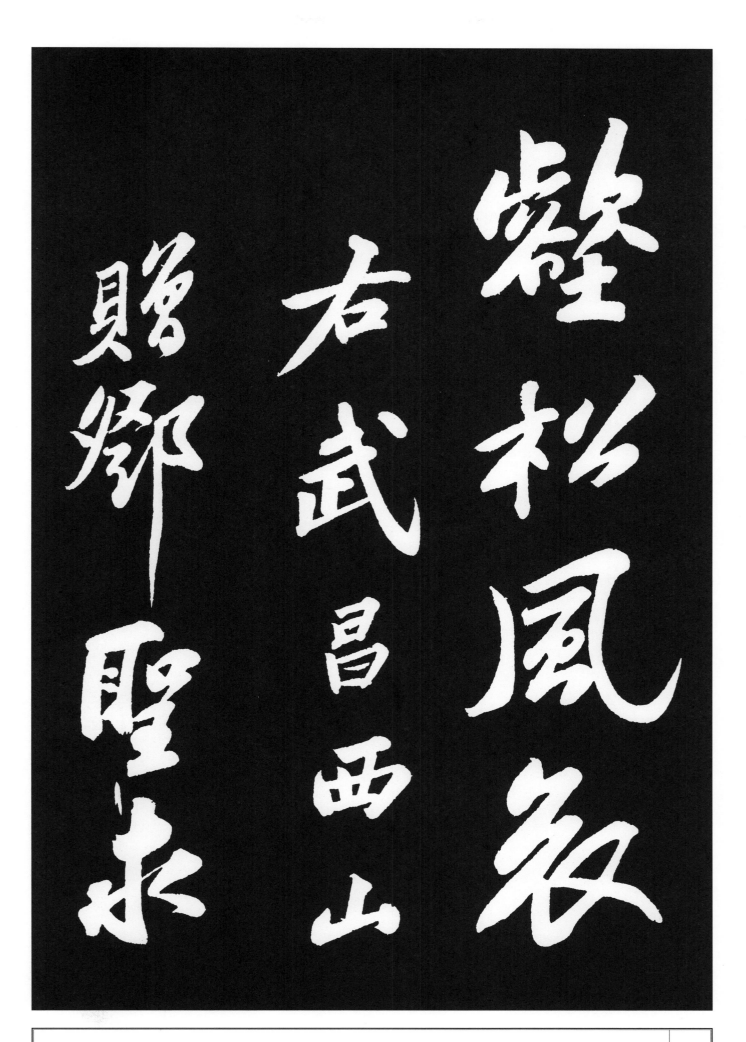

鏨松风哀
右武昌西山
赠邓圣求

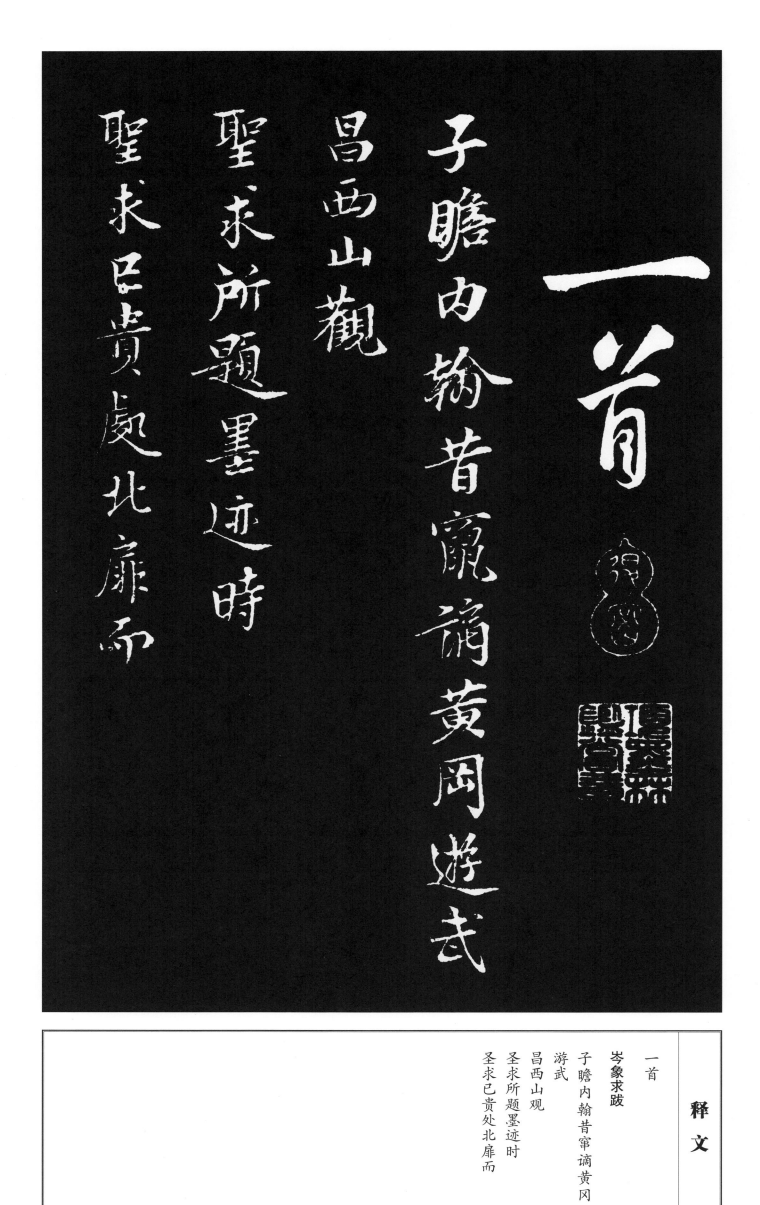

一首

岑象求跋

子瞻内翰昔窜谪黄冈

游武

昌西山观

圣求所题墨迹时

圣求已贵处北扉而

释 文

子瞻方误时远放流落
穷困不
二年遂与
圣求对掌诰命并驱
朝门同优游笑语于清
切之禁在
常人固足感叹况有文
而赋于
情者宜何如哉此前诗
之所以作

子瞻方误時遠放流落窮困不

二年遂与

聖求對掌誥令並驅

翰門同優游笑語於清切之禁在

常人固足感嘆況有文而賦矣

情者宜何如哉此前詩之所以作

也元祐丁卯二月因會飲

子功侍郎宅

子瞻為子筆此遂記而藏之

江陵岑象求巖起跋

西山詩碑止有坡谷張右

釋文

也元祐丁卯二月因会
饮
子功侍郎宅
子瞻为子笔此遂记而
藏之
江陵岑象求岩起跋
楼钥跋
西山诗碑止有坡谷张
右

史三篇近歲鄧公喬
孫曾以前輩和篇數十
首相示輒不揣次韻附見
于後時在翰苑仍效周
益
公用印章盖南渡以来
官

释 文

史三篇近岁邓公乔
孙曾以前辈和篇数十
首相示辄不揣次韵附
见
于后时在翰苑仍效周
益
公用印章盖南渡以来
官

府印多更铸惟翰林院犹用承平旧印铸于景德二年苏邓二公俱曾用此也党论一兴谁可回贤路荆棘争先栽窜流多

释文

府印多更铸惟翰林院
犹
用承平旧印铸于景德
二
年苏邓二公俱曾用此
也
党论一兴谁可回贤路
荆棘争先栽窜流多

能擅笔墨囚拘或可为

鹽梅雪堂先生萬人傑

論議磊落心崔嵬向來

羅織脱一死至今詩話

存

烏臺憑高望遠想宏

能擅笔墨囚拘或可为
盐梅雪堂先生万人杰
论议磊落心崔嵬向来
罗织脱一死至今诗话
存
乌台凭高望远想宏

放眼界四海空无埃黄
冈踏遍兴未尽绝江浪
破琉璃堆漫郎神交
信如在石为窊樽胜金
罍邓侯先曾访遗迹

铭文深刻山之隈山荒
地僻分埋没二公前后
搜莓苔元祐一洗人间
怨天地清宁公道开玉
堂同念旧游胜笔

铭文深刻山之隈山荒
地僻分埋没二公前后
搜莓苔元祐一洗人间
怨天地清宁公道开玉
堂同念旧游胜笔

释 文

端万物挫欲摧时哉

端为物挫欲摧时哉
难得复易失弟兄远
过崖与雷北归天涯
望阳羡买田不及归
去来我为长歌吊此老

释文

端万物挫欲摧时哉
难得复易失弟兄远
过崖与雷北归天涯
望阳羡买田不及归
去来我为长歌吊此老

恸哭未抵长歌哀
嘉定四年重阳日四
明楼钥书于攻媿斋

释文

恸哭未抵长歌哀
嘉定四年重阳日四
明楼钥书于攻媿斋

一夜尋黃居寀龍不獲方悟半月前是曹光州借去摹更須一兩月方取得恐是翻悔且告子細説與纔取得即納去也卻寄團茶一餅与之旋其好事也

苏轼《一夜帖》

一夜寻黄居寀龙不获
方悟
半月前是曹光州借去
摹
榻更须一两月方取得
恐王君
疑是翻悔且告子细说
与才
取得即纳去也却寄团
茶
一饼与之旋其好事也

78

释文

季常 廿三日
轼白

图书在版编目（CIP）数据

钦定三希堂法帖 . 十 / 陆有珠主编 . —— 南宁 : 广西
美术出版社 , 2023.12
ISBN 978-7-5494-2691-1

Ⅰ . ①钦… Ⅱ . ①陆… Ⅲ . ①行书—法帖—中国—北
宋 Ⅳ . ① J292.21

中国国家版本馆 CIP 数据核字（2023）第 181429 号

钦定三希堂法帖（十）
QINDING SANXITANG FATIE SHI

主　　编：陆有珠

编　　者：陆　丹

出 版 人：陈　明

责任编辑：白　桦

助理编辑：龙　力

装帧设计：苏　巍

责任校对：卢启媚

审　　读：陈小英

出版发行：广西美术出版社

地　　址：广西南宁市望园路 9 号（邮编：530023）

网　　址：www.gxmscbs.com

印　　制：南宁市和诚印务有限公司

开　　本：787 mm × 1092 mm　1/8

印　　张：10

字　　数：100 千字

出版日期：2024 年 1 月第 1 版第 1 次印刷

书　　号：ISBN 978-7-5494-2691-1

定　　价：55.00 元